每一個字和每一個字母都是有機生命體。

我塑造他們獨特歧異的內涵活力，綺麗多變的陽光外貌，讓他們承載著生命的紀錄，擁有綿密不斷的創意及隱喻不明的想像特質。容你靠近、探索、閱讀，感受在低頻吟唱中訴說著一段一段的往事和未來。

用一種直觀喚醒被馴化前的野，感受已喪失的真，該是旅程中一段不錯的記憶！

CONTENTS 目 錄

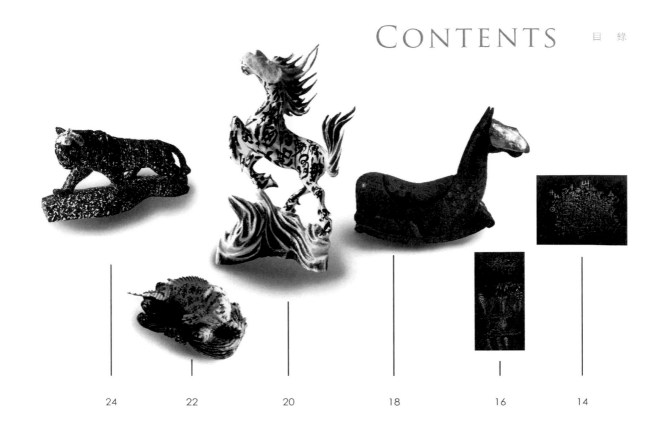

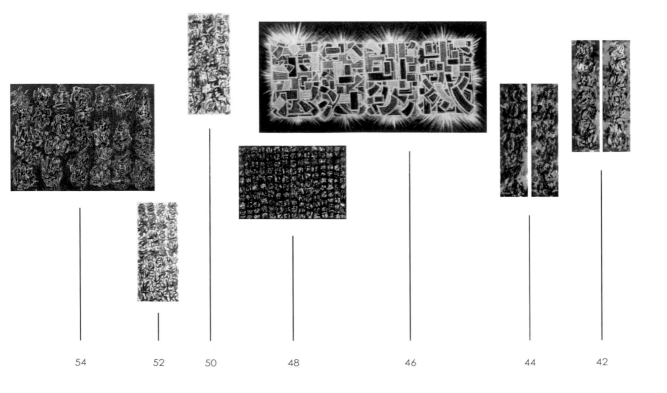

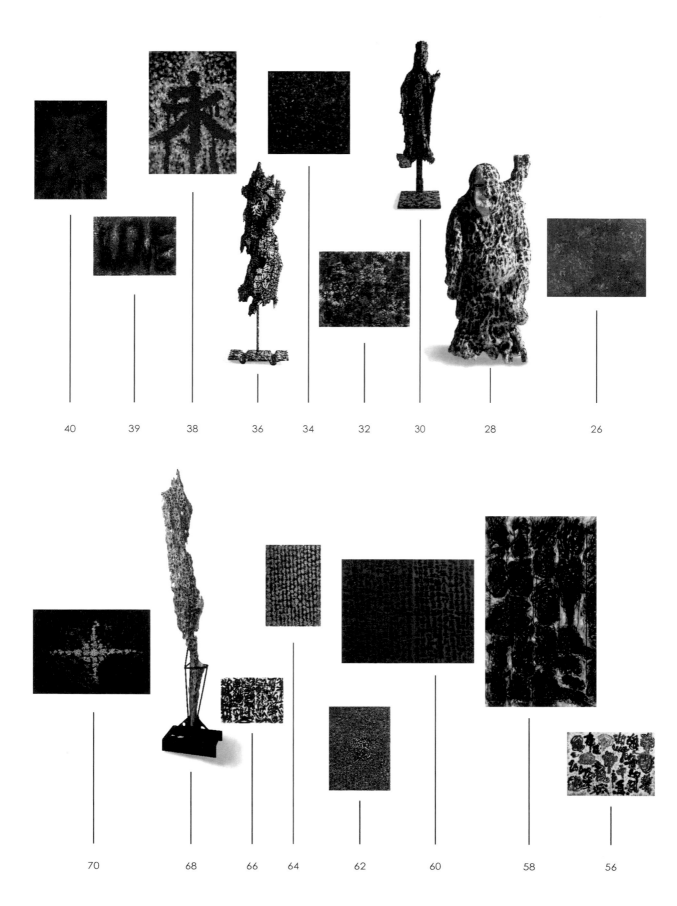

40 39 38 36 34 32 30 28 26

70 68 66 64 62 60 58 56

卜字001 壓克力彩畫布 2012 91cmx117cm

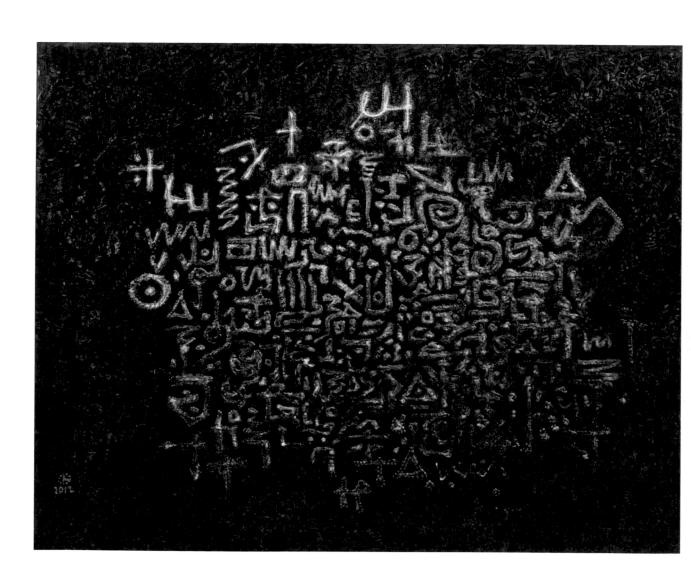

卜字002 壓克力彩畫布 2012 80cmx160cm

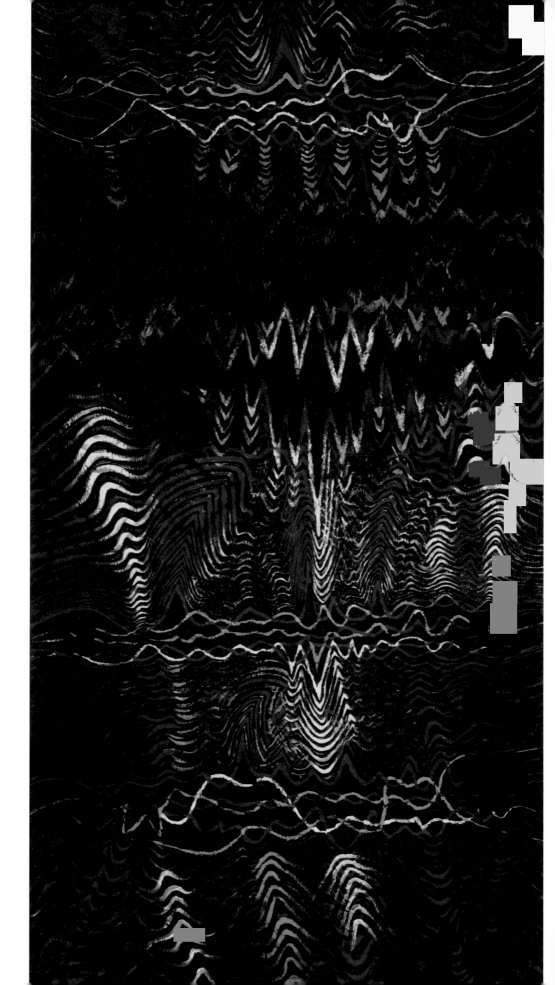

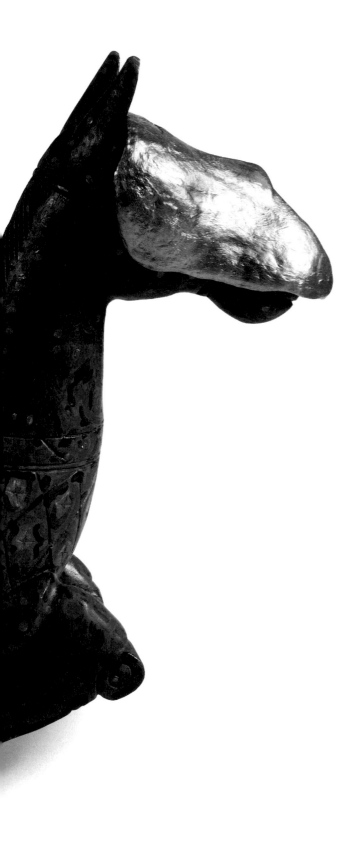

卜字003 壓克力彩木雕 2012 57cmx75cmx20cm

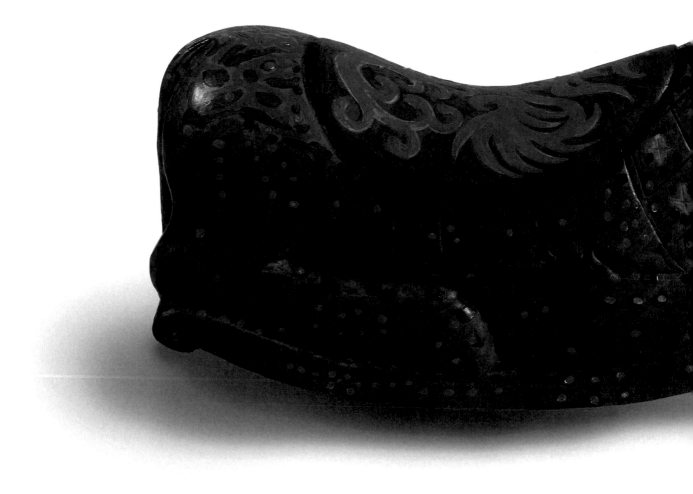

卜字004　壓克力彩木雕
2012　95cmx50cmx20cm

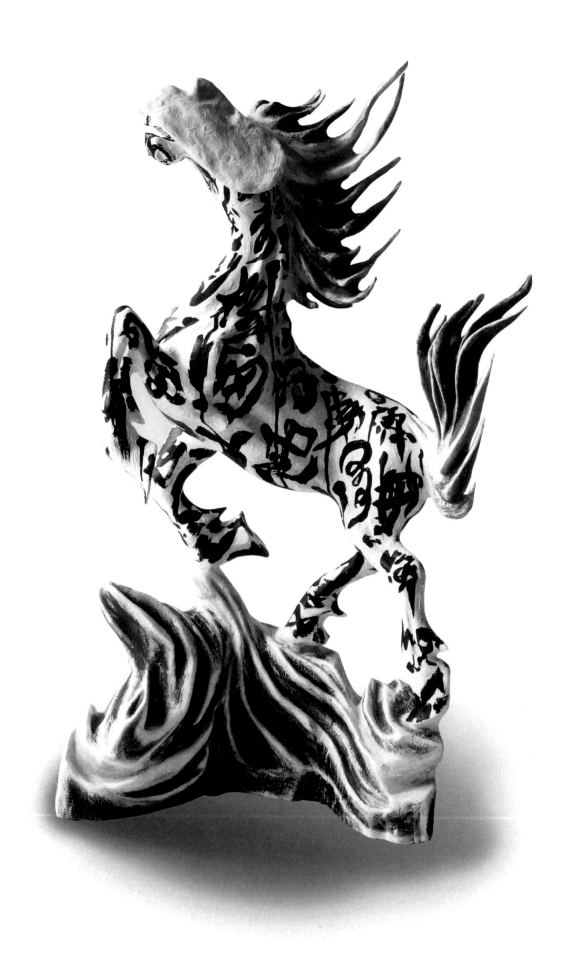

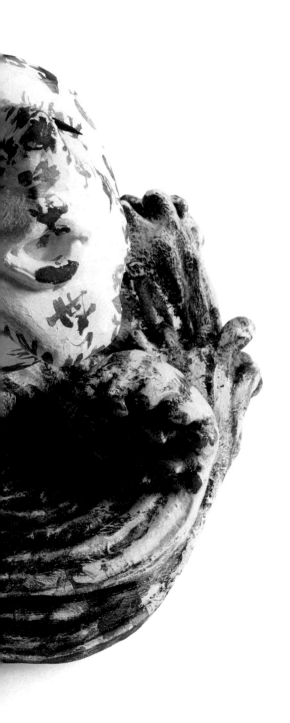

卜字005 壓克力彩木雕 2012 29cm×40cm×23cm

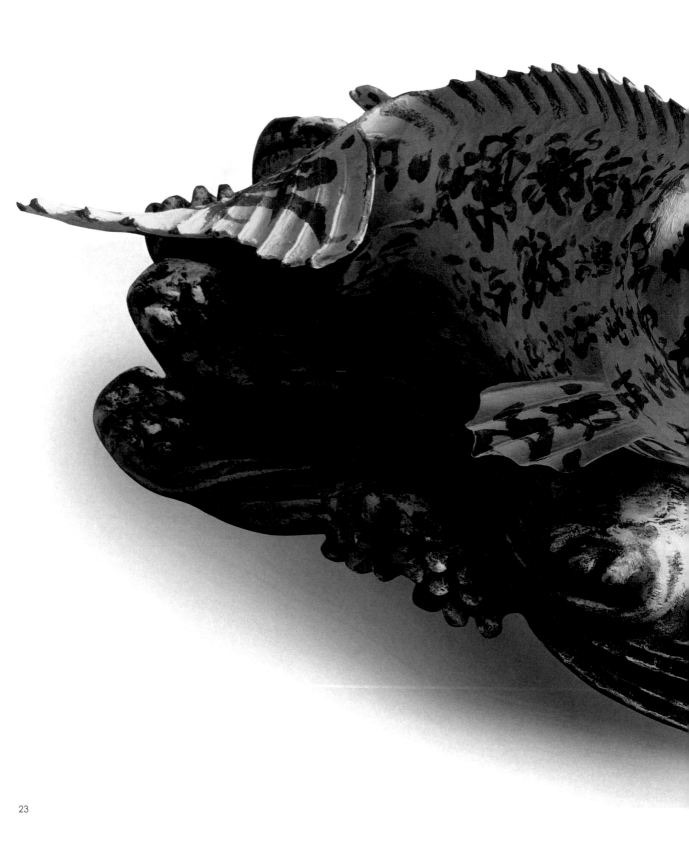

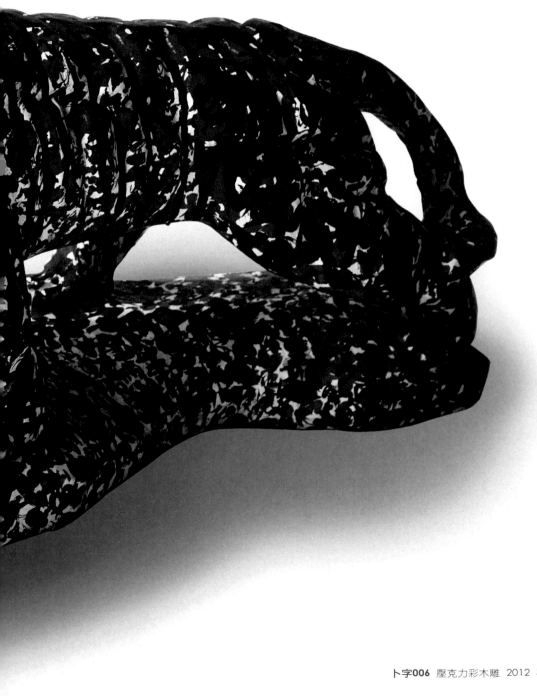

卜字006 壓克力彩木雕 2012 37cmx62cmx16cm

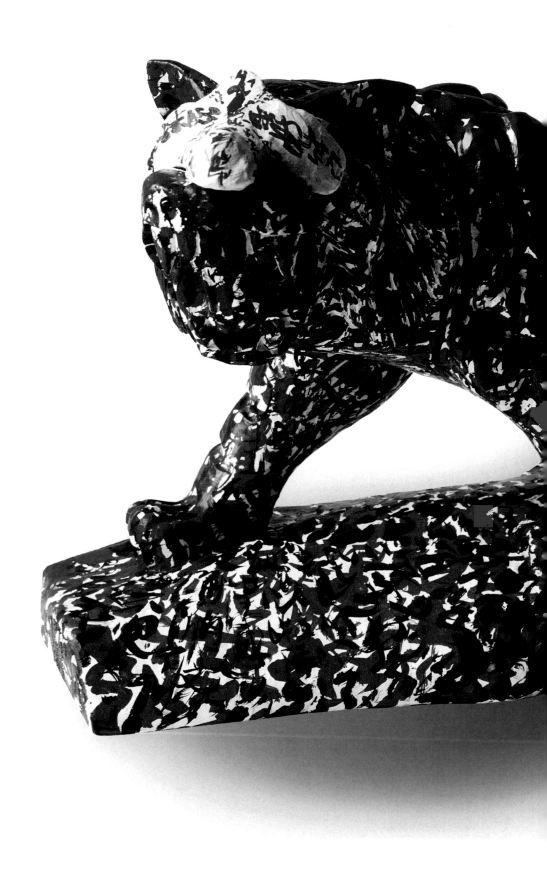

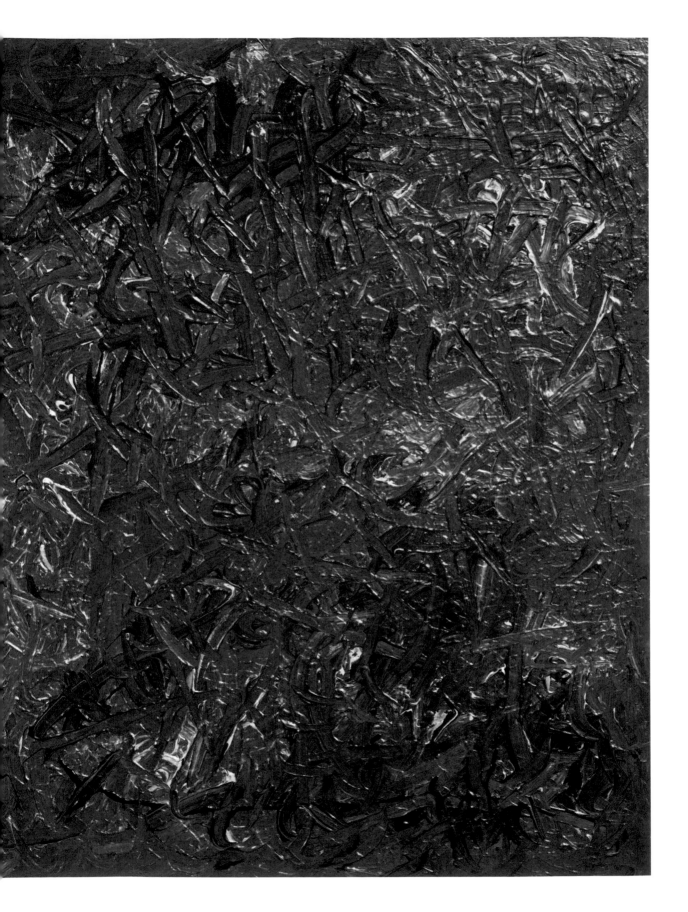

卜字007 壓克力彩畫布 2012 72.5cmx91cm

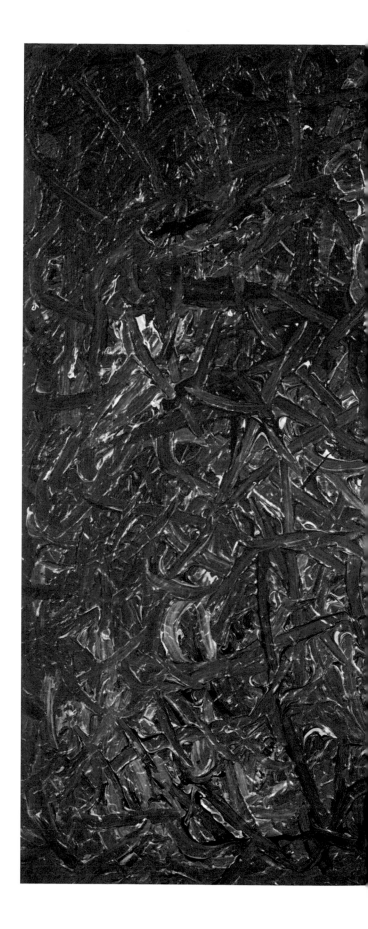

卜字008 壓克力彩木雕　2012 85cmx33cmx30cm

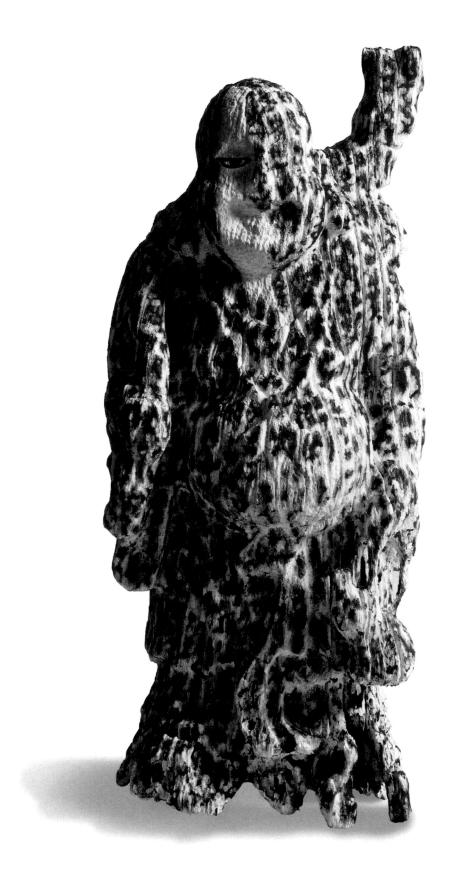

卜字009　壓克力彩木雕　2012　115cmx30cmx26cm

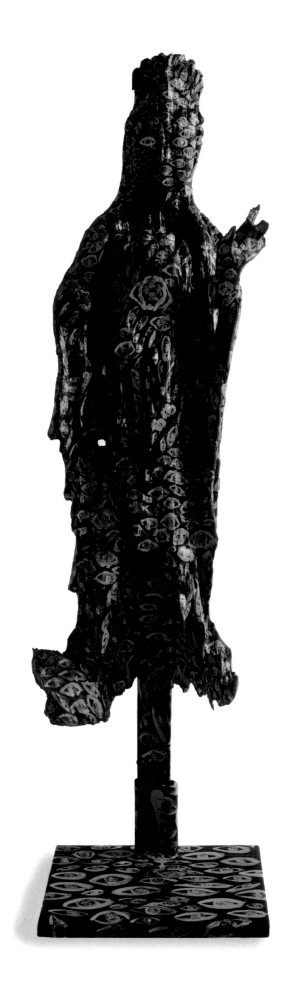

卜字010　壓克力彩畫布　2012　91cmx117cm

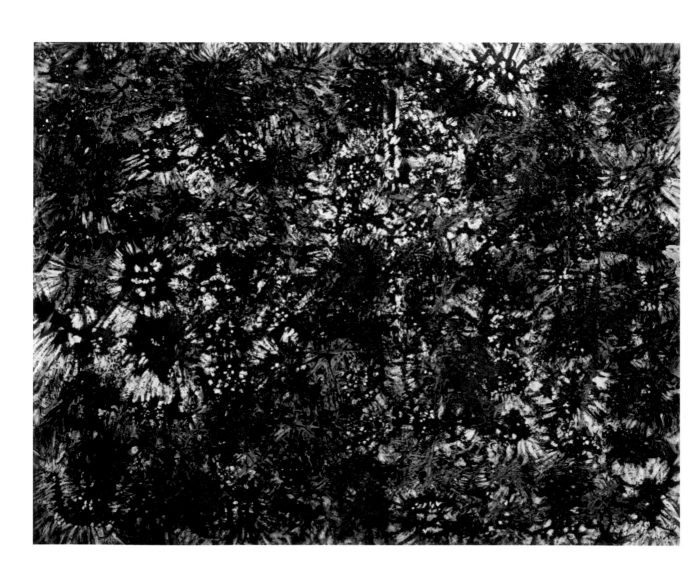

卜字011　壓克力彩畫布　2012　75cmx75cm

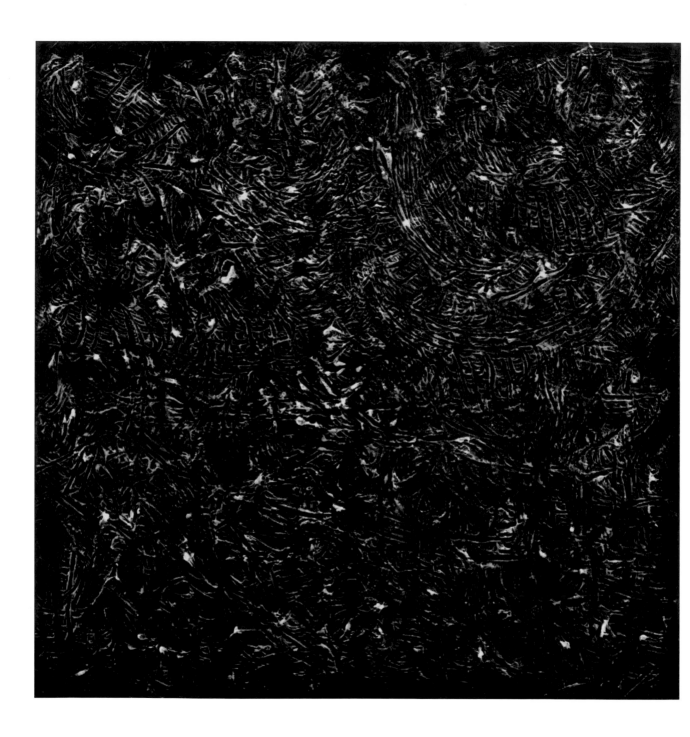

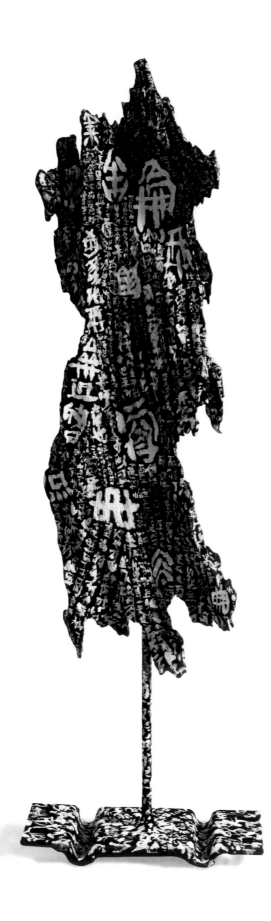

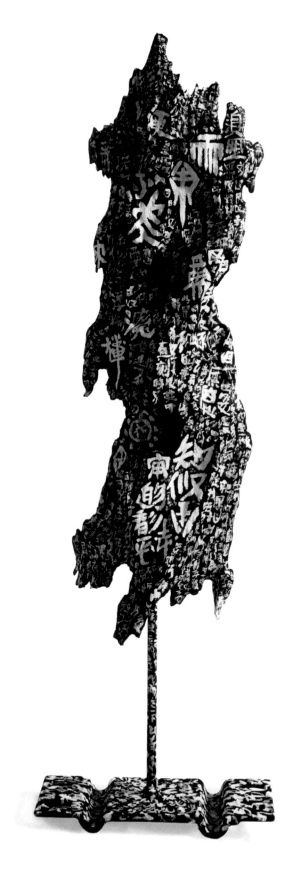

卜字012 壓克力彩木雕 2012 117cmx35cmx14cm

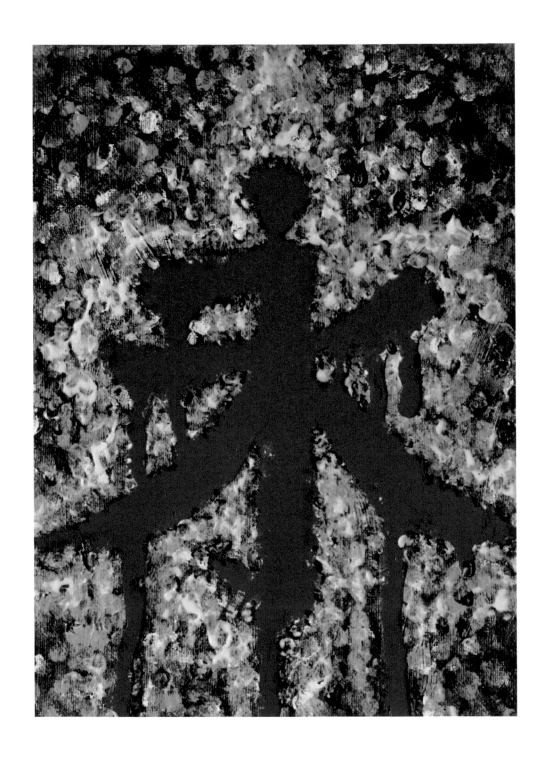

卜字013 壓克力彩畫布 2012 19cmx27cm

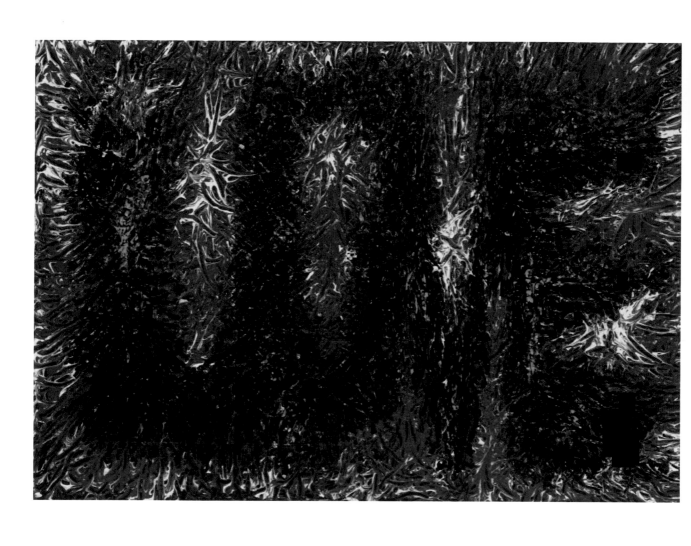

卜字014 壓克力彩畫布 2012 33cmx45cm

卜字015 壓克力彩畫布 2012 33cmx45cm

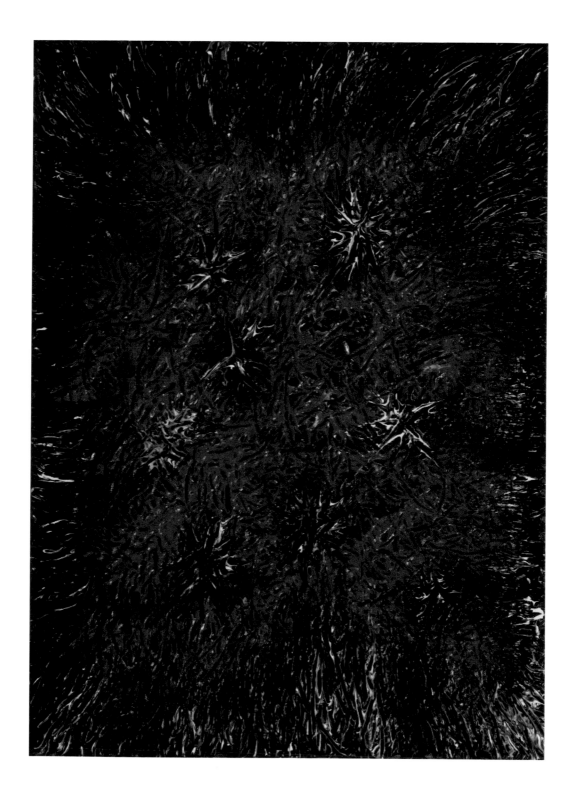

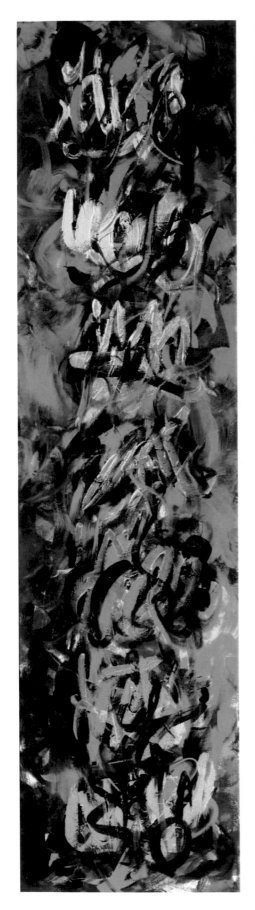
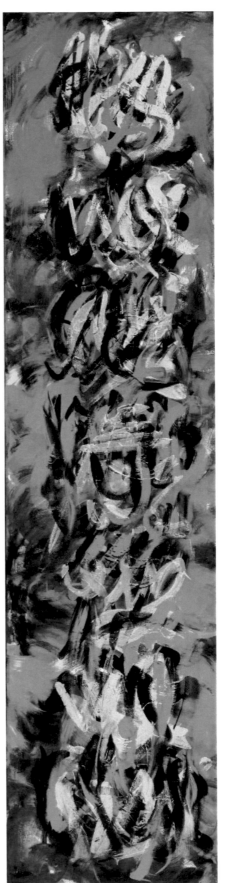

卜字016　壓克力彩畫布　2012　40cmx160cmx2

卜字017　壓克力彩畫布　2012　40cmx160cmx2

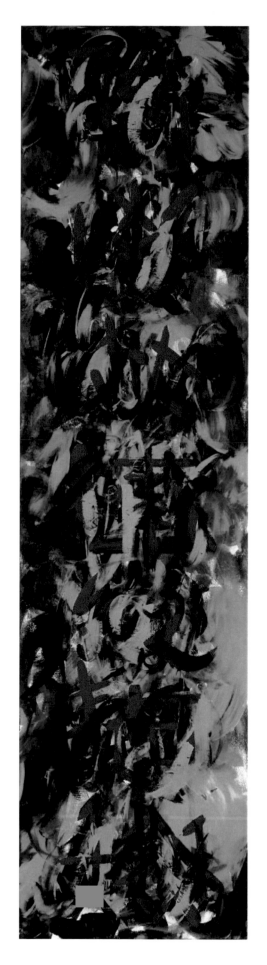
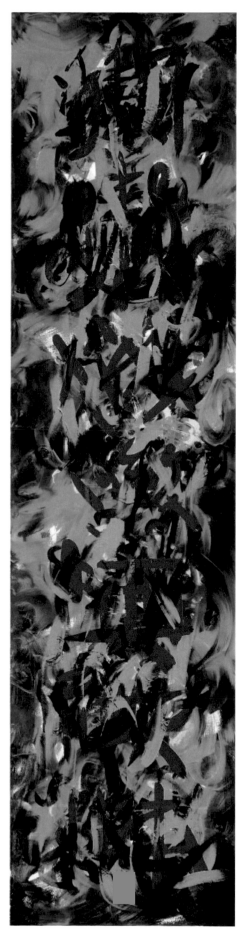

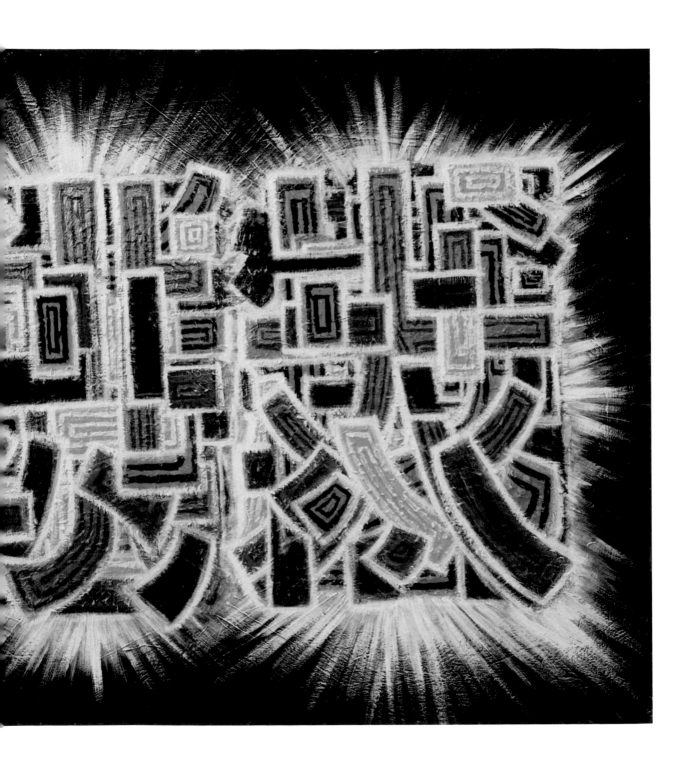

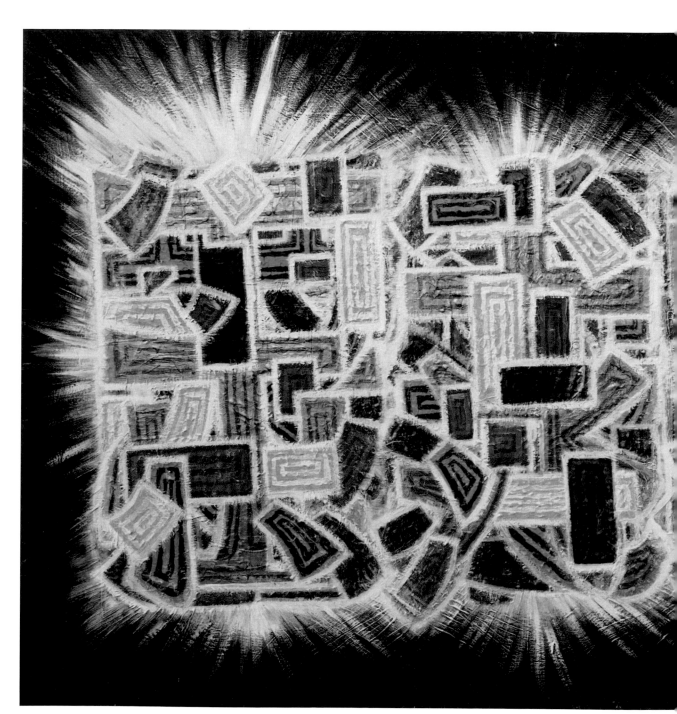

卜字018 壓克力彩畫布 2012 80cmx160cm

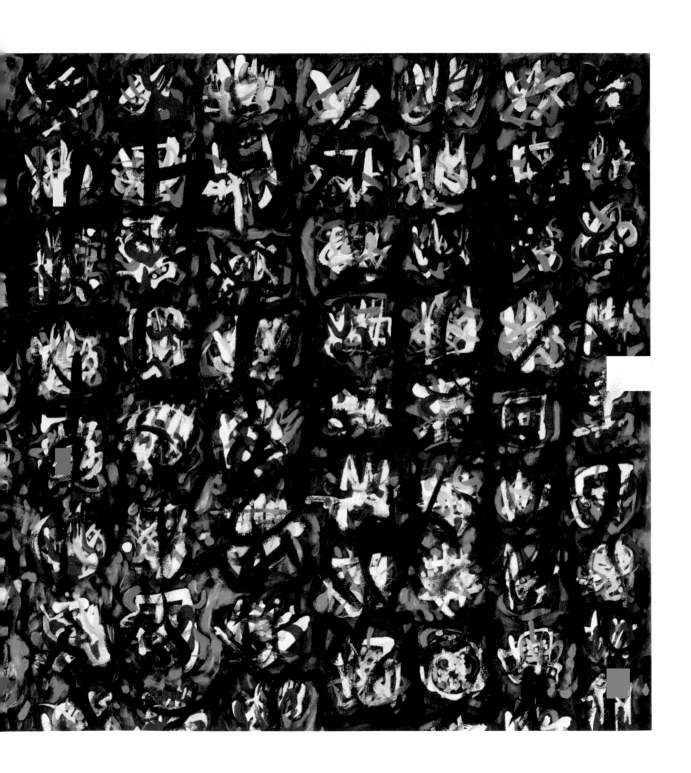

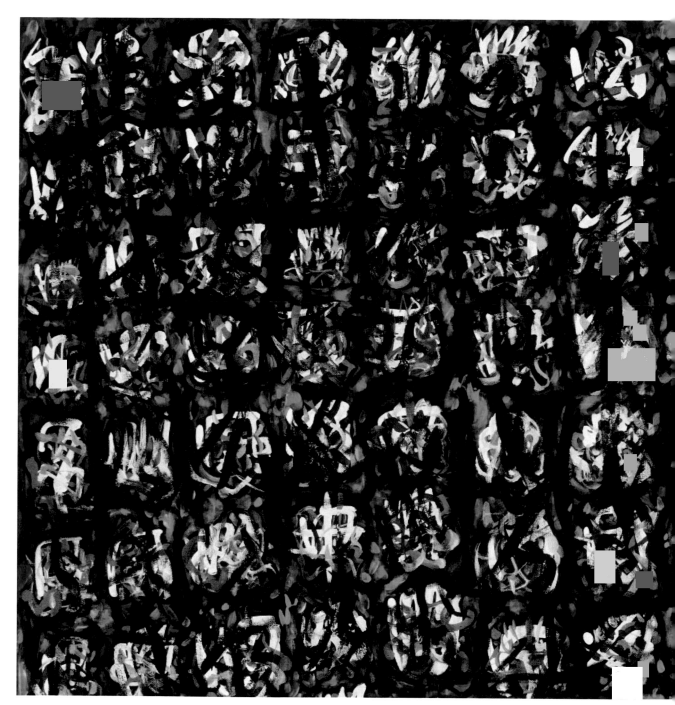

卜字019 壓克力彩畫布 2012 80cm×116.5cm

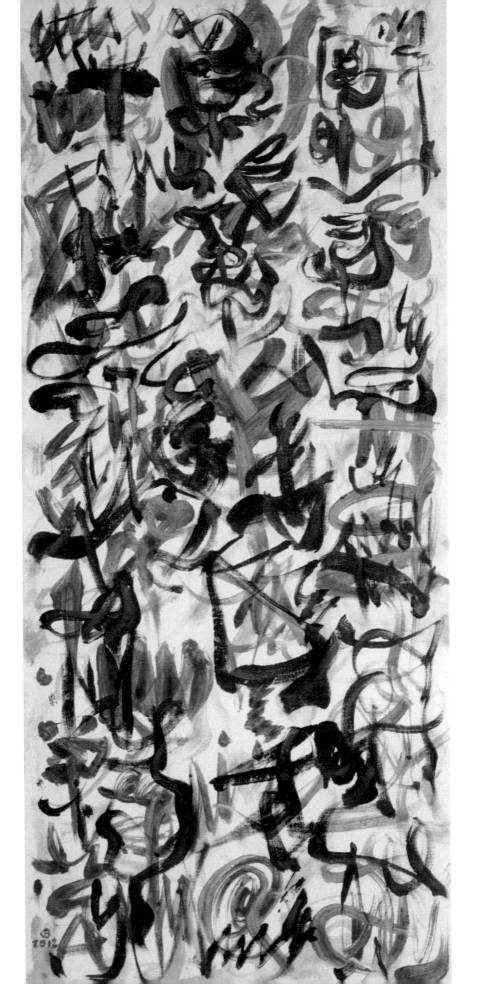

卜字020 油彩畫布 2012 36cmx84.5cm

卜字021 油彩畫布 2012 36cmx84.5cm

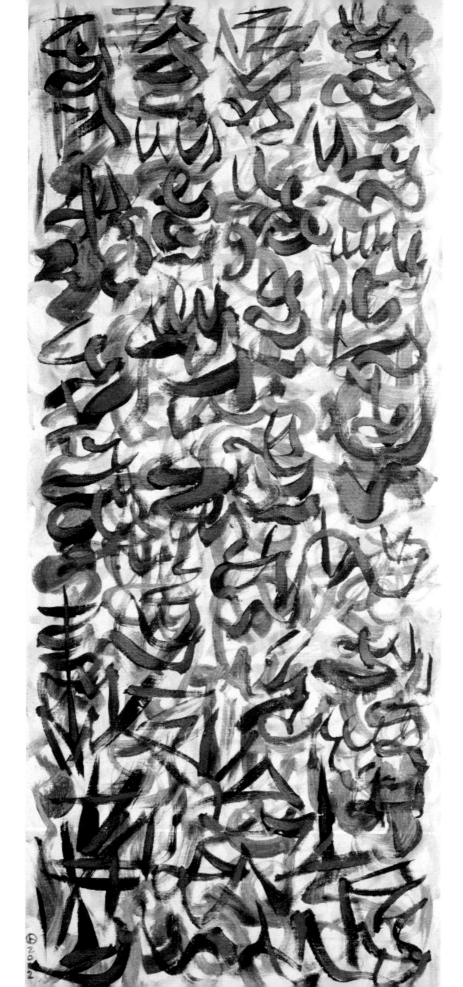

53

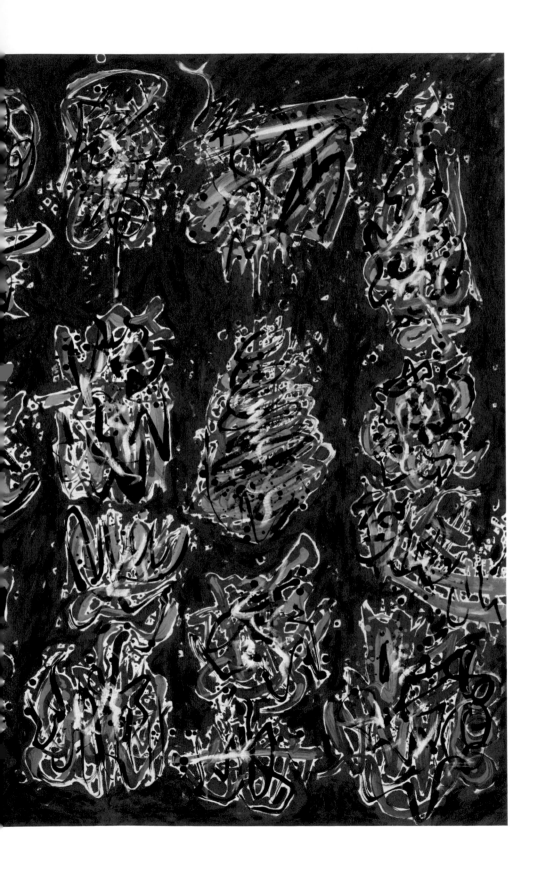

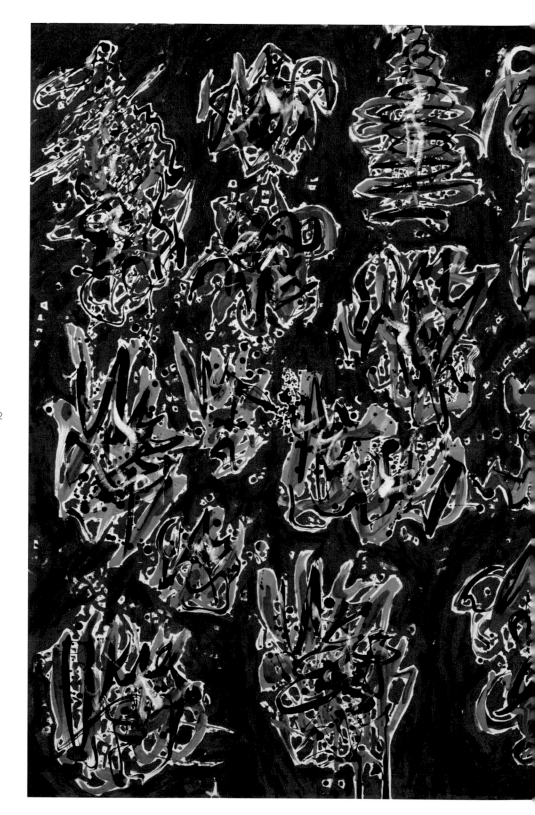

卜字022 壓克力彩畫布
2012 80cmx116.5cmx2

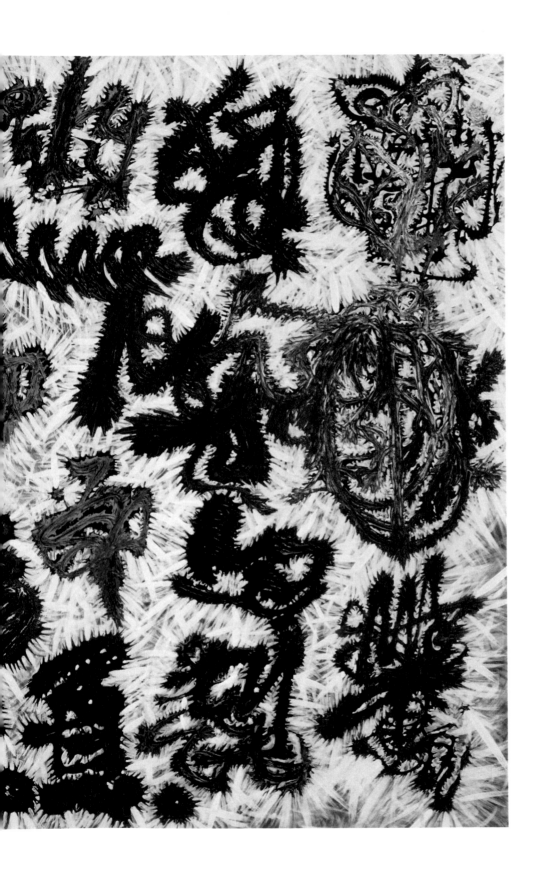

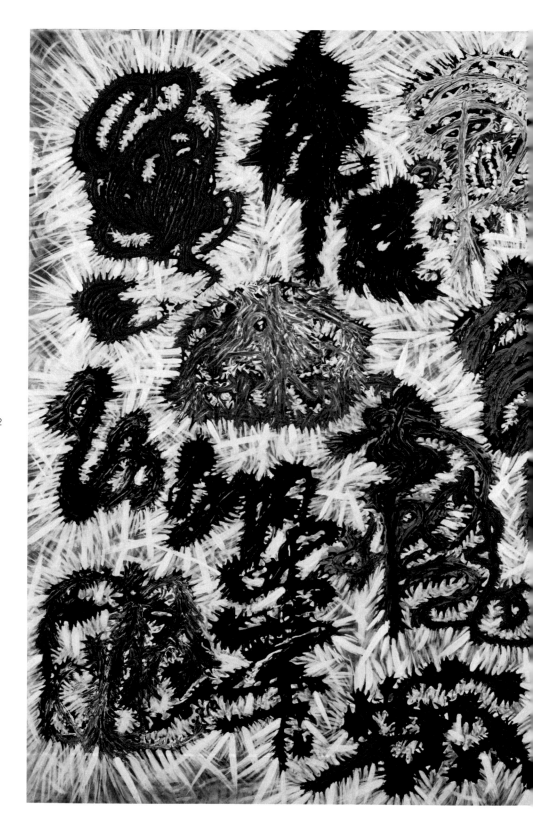

卜字023 壓克力彩畫布
2012 80cmx116.5cmx2

卜字024　壓克力彩畫布　2012　80cm×116.5cm

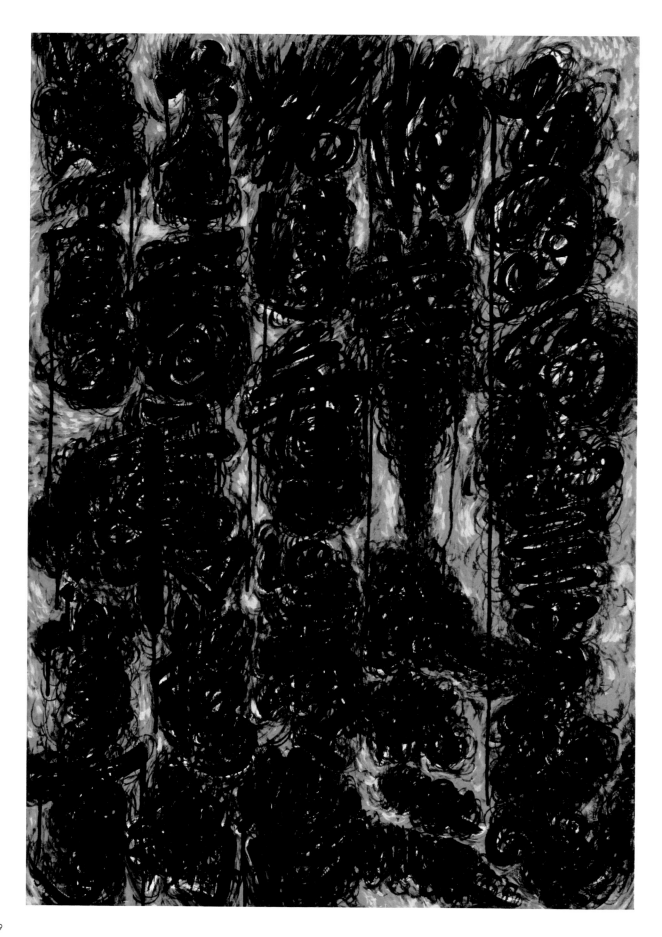

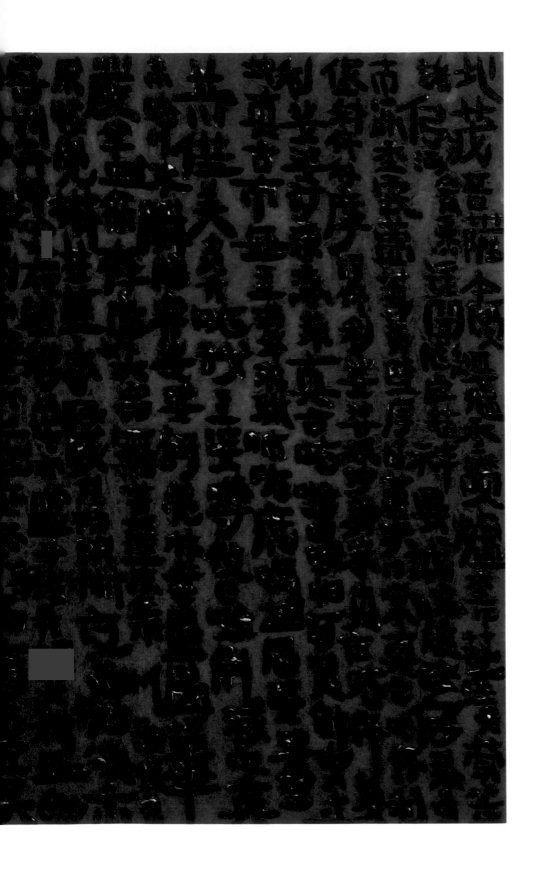

卜字025　壓克力彩畫布
80cmx116.5cmx2

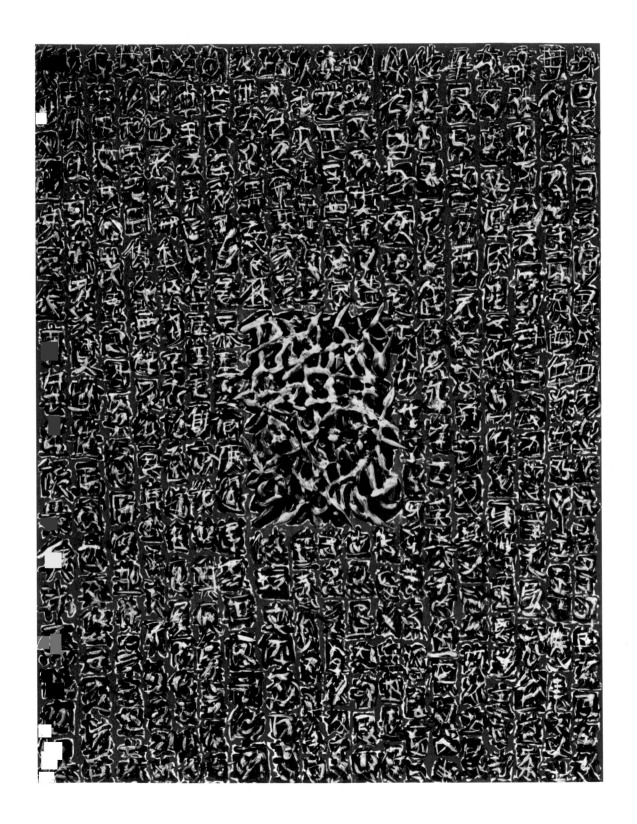

卜字026 壓克力彩畫布 2012 50cmx65cm

卜字027 壓克力彩畫布 2012 65cmx91cm

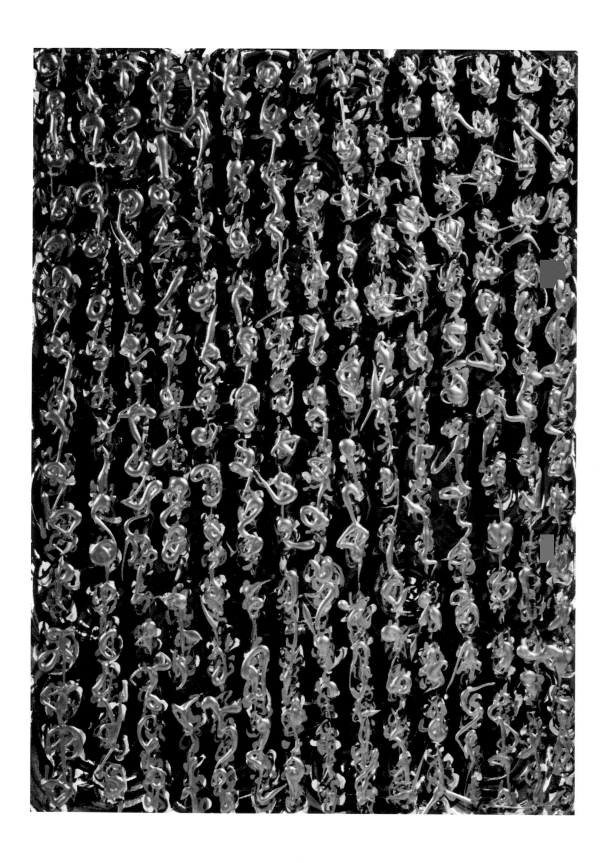

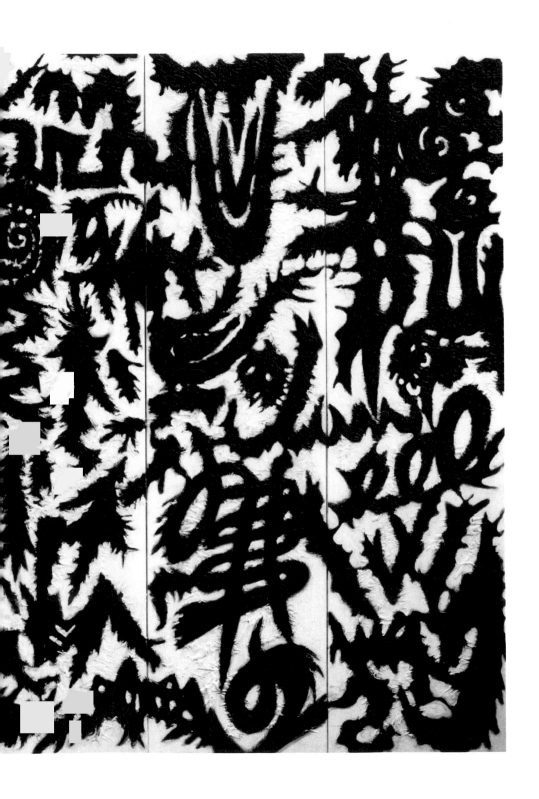

卜字028 壓克力彩畫布
2013　40cmx160cmx6
（240cmx160cm）

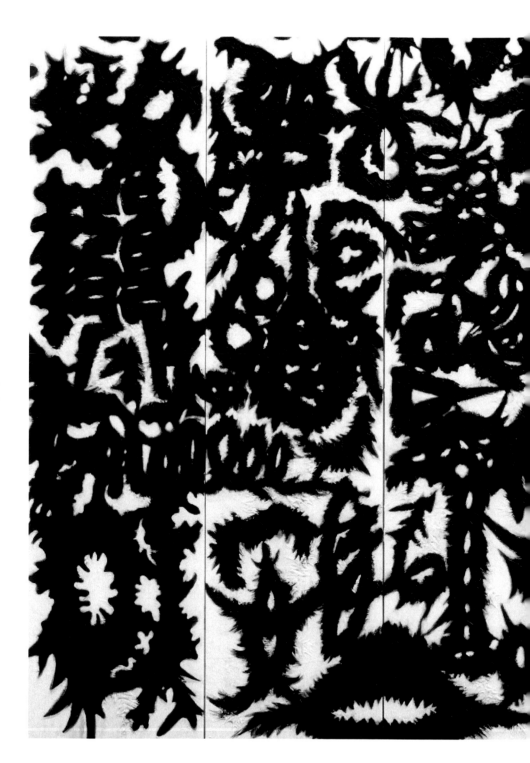

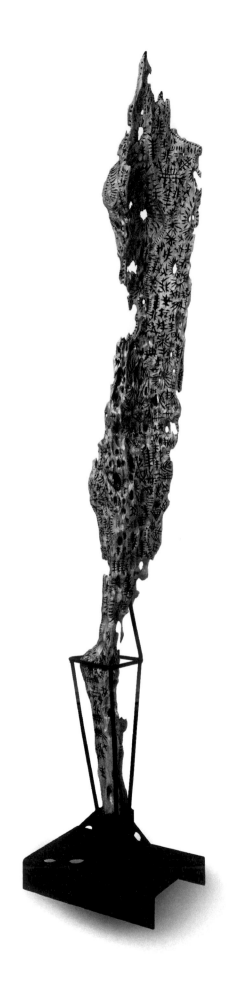

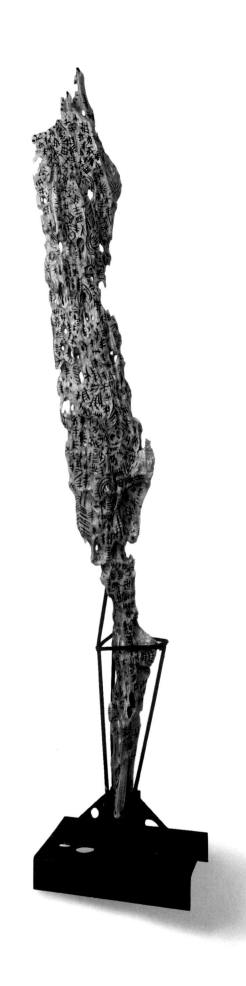

卜字029 壓克力彩木雕 2013 260cm×30cm×20cm

卜字030 壓克力彩畫布 2012 80cmx116.5cm

新銳藝術06　PH0108

新銳文創　卜字
INDEPENDENT & UNIQUE　——卜華志的書寫進行式

作　者	卜華志
責任編輯	黃姣潔
圖文排版	陳佩蓉
封面設計	陳佩蓉
攝　影	江思賢
封面題字	卜俊桐

出版策劃	新銳文創
發 行 人	宋政坤
法律顧問	毛國樑　律師
製作發行	秀威資訊科技股份有限公司
	114 台北市內湖區瑞光路76巷65號1樓
	電話：+886-2-2796-3638　傳真：+886-2-2796-1377
	服務信箱：service@showwe.com.tw
	http://www.showwe.com.tw
郵政劃撥	19563868　戶名：秀威資訊科技股份有限公司
展售門市	國家書店【松江門市】
	104 台北市中山區松江路209號1樓
	電話：+886-2-2518-0207　傳真：+886-2-2518-0778
網路訂購	秀威網路書店：http://www.bodbooks.com.tw
	國家網路書店：http://www.govbooks.com.tw
作品總代理	九十九度藝術股份有限公司
	106台北市大安區敦化南路一段259號5樓
	電話：+886-2-2700-3099

出版日期	2013年5月　BOD一版
定　價	420元

國家圖書館出版品預行編目

卜字：卜華志的書寫進行式 / 卜華志著.
-- 一版. -- 臺北市：新銳文創, 2013.05
面；　公分. -- (新銳藝術 ; PH0108)
BOD版

ISBN 978-986-5915-76-6(平裝)

1. 雕刻　2. 繪畫　3. 作品集

930　　　　　　　　　　　　102007596

讀 者 回 函 卡

感謝您購買本書，為提升服務品質，請填妥以下資料，將讀者回函卡直接寄回或傳真本公司，收到您的寶貴意見後，我們會收藏記錄及檢討，謝謝！
如您需要了解本公司最新出版書目、購書優惠或企劃活動，歡迎您上網查詢或下載相關資料：http:// www.showwe.com.tw

您購買的書名：＿＿＿＿＿＿＿＿＿＿＿＿＿＿＿＿＿＿＿＿＿＿＿

出生日期：＿＿＿＿＿年＿＿＿＿＿月＿＿＿＿＿日

學歷：□高中 (含) 以下　　□大專　　□研究所 (含) 以上

職業：□製造業　□金融業　□資訊業　□軍警　□傳播業　□自由業
　　　□服務業　□公務員　□教職　　□學生　□家管　□其它＿＿＿

購書地點：□網路書店　□實體書店　□書展　□郵購　□贈閱　□其他

您從何得知本書的消息？

　　□網路書店　□實體書店　□網路搜尋　□電子報　□書訊　□雜誌

　　□傳播媒體　□親友推薦　□網站推薦　□部落格　□其他＿＿＿＿＿

您對本書的評價：（請填代號　1.非常滿意　2.滿意　3.尚可　4.再改進）

　封面設計＿＿＿　版面編排＿＿＿　內容＿＿＿　文／譯筆＿＿＿　價格＿＿＿

讀完書後您覺得：

　□很有收穫　□有收穫　□收穫不多　□沒收穫

對我們的建議：＿＿＿＿＿＿＿＿＿＿＿＿＿＿＿＿＿＿＿＿＿＿＿

＿＿＿＿＿＿＿＿＿＿＿＿＿＿＿＿＿＿＿＿＿＿＿＿＿＿＿＿＿＿＿

＿＿＿＿＿＿＿＿＿＿＿＿＿＿＿＿＿＿＿＿＿＿＿＿＿＿＿＿＿＿＿

＿＿＿＿＿＿＿＿＿＿＿＿＿＿＿＿＿＿＿＿＿＿＿＿＿＿＿＿＿＿＿

11466
台北市內湖區瑞光路 76 巷 65 號 1 樓
秀威資訊科技股份有限公司　　　收
BOD 數位出版事業部

..
（請沿線對折寄回，謝謝！）

姓　　名：＿＿＿＿＿＿＿＿　年齡：＿＿＿＿　性別：□女　□男

郵遞區號：□□□□□

地　　址：＿＿＿＿＿＿＿＿＿＿＿＿＿＿＿＿＿

聯絡電話：(日)＿＿＿＿＿＿＿＿　(夜)＿＿＿＿＿＿＿＿＿

E-mail：＿＿＿＿＿＿＿＿＿＿＿＿＿＿＿＿＿